◆ 一周一画 ◆

# 工笔蔬菜快速入门

江苏凤凰美术出版社（全国百佳图书出版单位）　　　　蒋国良　李　慧 ◎ 著

## ※ 工笔绘画工具介绍

　　工笔绘画精致细腻，常用的笔、墨、纸、颜料等绘画工具也有所不同。好的工笔画要求勾线力透纸背，挺拔有力；设色韵润典雅，过渡自然，生动逼真，意境悠远。下面我们就对工笔画的基本绘画工具作具体介绍。

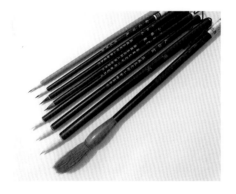

**笔**：1.勾线笔：选用狼毫类材质、细而尖的笔。常见的有衣纹笔、叶筋笔、红毛等；2.染色笔：多选用小狼毫、小红毛、小白云等兼毫，既能含水又有弹性；3.清水笔：用来渲染画面的明暗关系，把颜色自然地晕染开的毛笔，多用中白云、大白云，要求笔粗壮短小些，便于吸水；4.底纹笔：工笔画常需要作底色或大面积平涂，此时需要配备各种宽度的羊毛板刷或者排笔，也可用大一些的白云笔代替。

**墨**：工笔画一般使用油烟墨，黑而亮，便于勾线、打底、点睛。松烟墨、漆烟墨用得比较少。根据墨色加水的多少，墨能分焦、浓、深、浅、清五色。我们平时多用墨汁代替，方便实用。

**纸和绢**：工笔画多为熟宣用纸或用绢，是加了一定比例的胶矾水刷制而成的，性能就是不透水，便于多次渲染。纸张薄、强度韧、底纹平是选择好的宣纸的三个条件。我们经常推荐的是云母宣、蝉翼宣、冰雪宣，还有些特殊的宣纸如花草宣、青丝宣、洒金宣、仿古宣等都是不错的品种，能给作品画面带来不同的效果。绢是纯丝织品，表面光滑、耐染、透明，纹路美观，遇水容易起皱，使用还需谨慎，且成本较高。

　　**颜料**：工笔画的颜色基本包括石色和水色两大类。石色多为矿物色，性能稳定，覆盖力强，有石青、石绿、石黄、赭石、朱砂、白蛤等；三绿、三青在工笔绘画中最为常用。水色多为植物色，色泽透明、亮丽，是工笔调色、打底、罩染的重要颜色，有花青、酞青蓝、藤黄、曙红、胭脂等；花青和藤黄调成的绿色最为常用。为了便于学习，我们经常购买锡管状的高级国画颜料，有时候还搭配一些水彩颜料，都是为了丰富画面的效果。

　　中国画色彩的特点是单纯、简明，所以需要调配颜色，即两种至多为三种的色彩调和。

　　**其他绘画工具**：工笔画除了上述工具以外还有些也是必不可少的，如笔洗、瓷质调色盘、羊毛毛毡、喷壶、笔架、笔帘、画筒、画板等。工欲善其事，必先利其器。相信在合适的工具的帮助下，我们一定能学好工笔画。

# ※ 勾线用笔基础技法

## 四种基础线型

线条是工笔画的基础,通过对线条的起、行、收的练习掌握规律,灵活运用,才能画出挺健流畅的线条。线条有实入实出、实入虚出、虚入虚出、虚入实出四种类型。

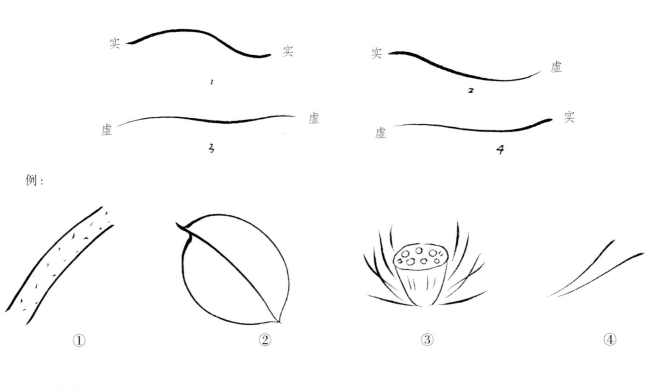

例:

## 代表性的线描

1. 铁线描:中锋用笔,如铁丝弯曲,圆匀中略显刻画痕迹。

2. 钉头鼠尾描:中锋用笔,线条前肥后锐,形同钉头、鼠尾。

3. 行云流水描:中锋用笔,笔法如行云流水、活跃飞动。

4. 高古游丝描：线条尖圆匀齐，中锋画出，有收有起，流畅自然。

5. 柳叶描：形状如柳叶，轻盈灵动，婀娜多姿，有清新的美感。

6. 战笔描：用笔留而不滑、停而不滞，笔法简细流利，线条曲折战抖。

7. 橄榄描：用笔起讫极轻，头尾尖细，中间沉着粗重。

8. 竹叶描：用笔起伏顿挫明显，线条粗细变化大，像竹叶。

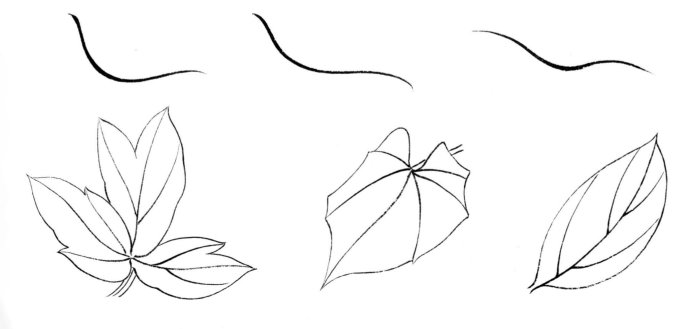

## ※ 蔬菜的基本染色技法

**分染** 色笔染色后，清水笔适当地将色块边缘晕染开，形成由深到浅的渐变效果。

  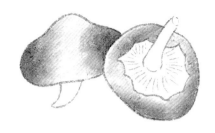

1. 勾线笔中墨勾出香菇的外形，线条圆润，用笔流畅。

2. 褐色分染香菇较深的一侧。

3. 继续分染香菇的明暗关系，两边深，中间亮。

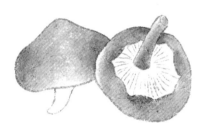 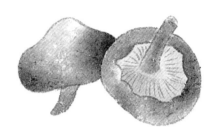

4. 褐色分染香菇的菇蒂。

5. 继续强调明暗关系，分染以后香菇有立体感。

**平涂** 分染前先平均地涂一遍底色，不留水迹，用笔干脆利索。

1. 勾线笔勾出土豆的轮廓，以及纹路。

2. 土豆调藤黄平涂。

3. 褐色分染土豆的纹路。

4. 褐色继续分染土豆的四周，增强立体感。

5. 藤黄继续平涂，褐色分染，藤黄加白提染明暗关系。

**统染** 根据画面明暗关系的需要，统一渲染事物的整体效果，强调明暗关系。

1. 中墨勾出辣椒的结构。　　　　2. 胭脂红分染辣椒的结构。　　　　3. 继续胭脂色分染。

 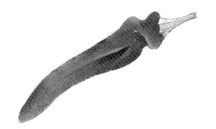

4. 统染辣椒的整体关系，草
绿平涂果蒂。

5. 继续分染、统染，根部深，
尖部浅。整体明暗关系明确。

**烘托** 用深色加强浅色物体的周围环境，达到加深画面主体的效果。

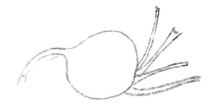 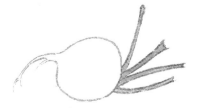 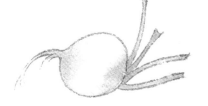

1. 中墨勾出白萝卜的轮廓、叶茎。　　2. 白色平涂萝卜，草绿平涂叶茎。　　3. 淡草绿、淡曙红分染结构。

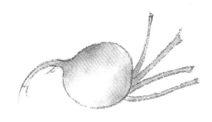

4. 继续强调萝卜的体积感，用白
色提染。

5. 墨绿烘托萝卜周围的环境，使白
萝卜更加明亮突出。淡三绿提染叶茎。

**罩染** 分染后用透明的颜色薄薄地平涂，靠近边缘的时候用清水笔带一些分染效果。

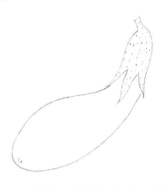  

1. 中墨勾出茄子的轮廓、茄蒂、小刺。

2. 淡墨青分染茄子，从上边往中间过渡。

3. 继续分染茄子，从下边往中间过渡，留出亮部。同时分染茄蒂的结构，方法一样。

4. 紫色罩染茄子，靠近茄蒂的位置越来越淡，过渡自然。

5. 继续用墨青分染、紫色罩染，淡三绿罩染茄蒂。

**接染** 几支笔用不同的颜色，相向用笔，两色相遇，清水笔自然衔接，有灵动效果。

 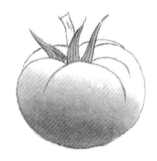 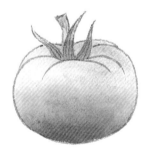

1. 中墨勾出西红柿的结构、果蒂。

2. 朱磦色从底部开始平涂，淡草绿平涂果蒂。

3. 朱磦色和淡草绿接染。

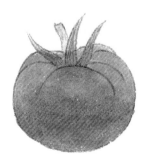 

4. 朱磦色、草绿、大红接染，过渡自然。

5. 几种颜色继续调整画面，深浅有度，变化自然，白色局部提染。

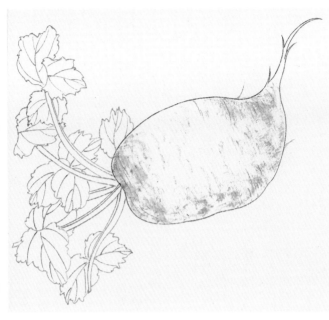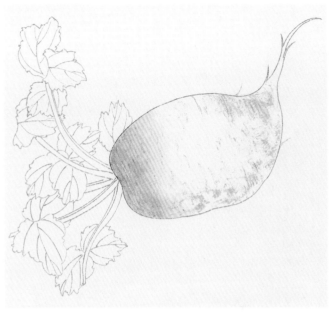

**步骤一：**中墨勾出萝卜的叶、叶茎、果实、触须；淡墨皴擦出萝卜上面的斑纹，中间略光滑。注意线型要有轻重和虚实变化。

**步骤二：**淡曙红加花青统染萝卜头部，注意颜色过渡自然，萝卜亮部用淡白色平涂，和红色衔接。

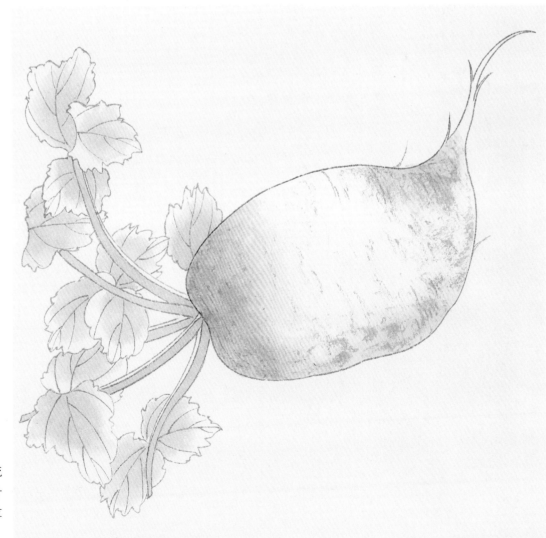

**步骤三：**草绿统染萝卜的叶子，平涂叶茎，萝卜尖部适当淡草绿分染。

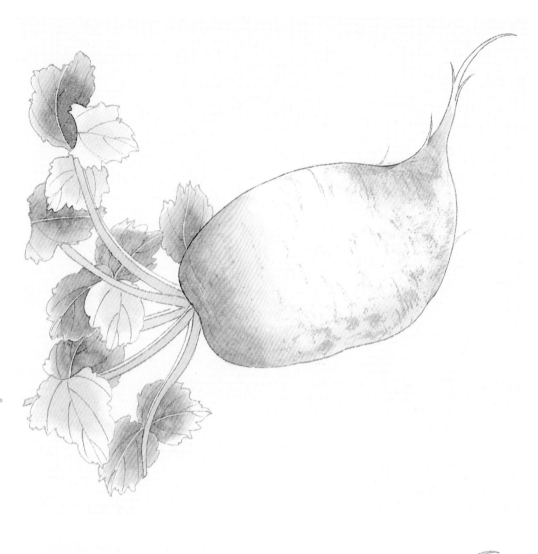

**步骤四：**墨青分茎分
染萝卜的正叶，注意颜色
的过渡，留几片最上面的
叶子暂时不染。淡花青分
染萝卜的结构和较深处，
颜色不可过重。

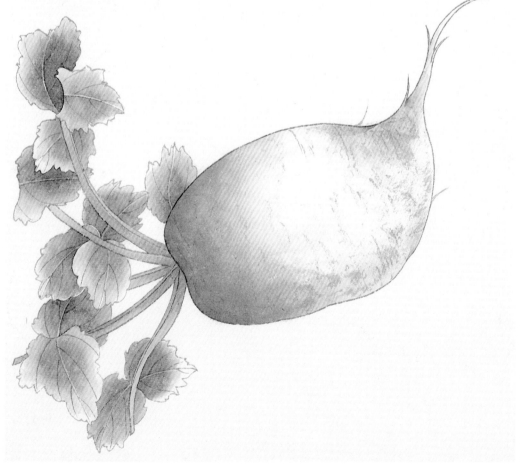

**步骤五：**继续淡花青
分染剩下的正叶，墨青加
深下层的叶子。胭脂红继
续分染萝卜头，同时分染
叶茎红色的部分。

**步骤六：** 蓝绿色（藤黄少，花青多）罩染萝卜的正叶、叶茎。烘托出环境色。颜色要淡，可多罩几遍。淡草绿、淡胭脂继续提染萝卜尖部。

**步骤七：** 局部叶尖淡胭脂提染，三绿加白提染叶茎，白色分染萝卜的亮部，增强立体感。

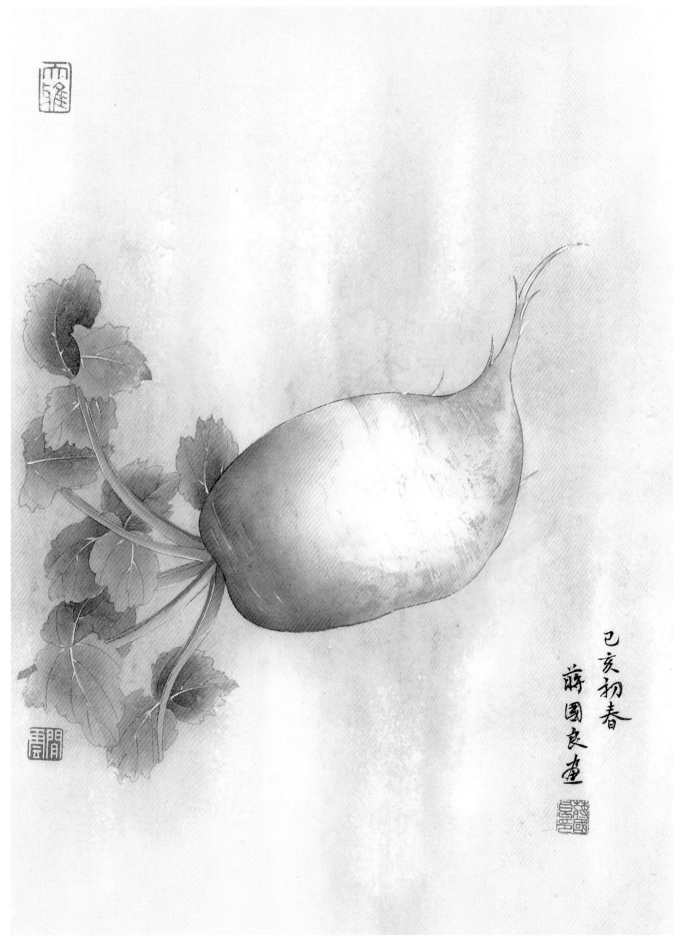

**步骤八：**调整画面、细节处理。白色局部勒线，背景局部洗染，要有虚实变化。作品完成，题款，盖章。

# ※ 创作示范二 《丝瓜》

**步骤一：**中墨勾出丝瓜的叶、叶茎、丝瓜，淡墨点擦出丝瓜上的一些斑点，勾出丝瓜的小花。注意线型要有轻重和虚实变化。

**步骤二：**草绿色（藤黄加少量花青），统染丝瓜的反叶、叶茎和丝瓜果实，染出大效果即可。

**步骤三：**继续草绿分染丝瓜的结构、瓜蒂，藤黄平涂黄色小花，余色分染一下丝瓜的亮部。

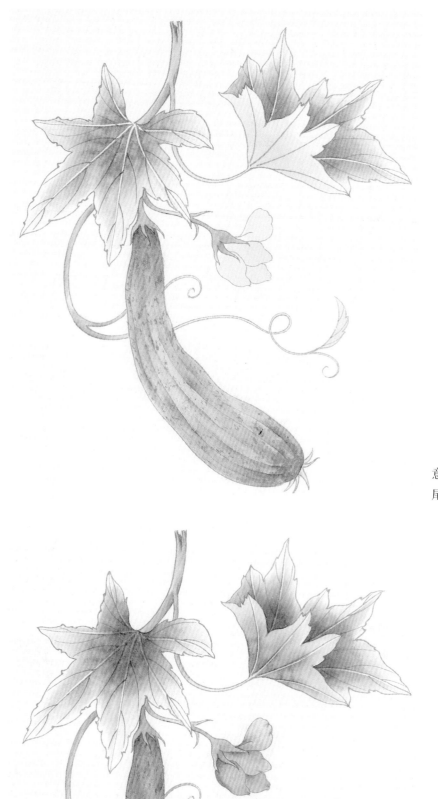

**步骤四：** 墨青分茎分染丝瓜的正叶，注意颜色的过渡。淡花青分染丝瓜的结构，头尾略深。同时分染叶茎、叶蒂。

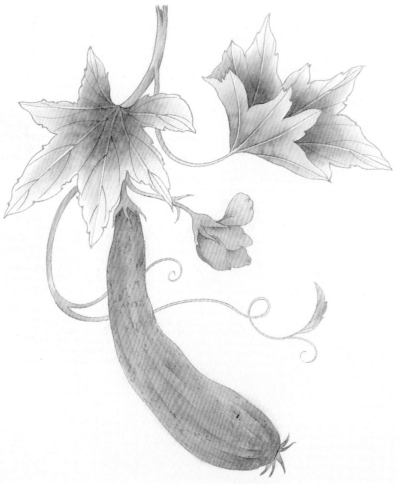

**步骤五：** 继续淡花青统染正叶、丝瓜，鹅黄分染黄色小花，干后平涂藤黄。墨绿分茎分染反叶、花托。

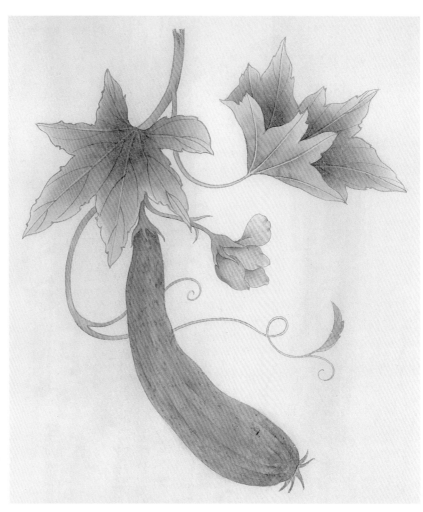

**步骤六**：蓝绿色（藤黄少，花青多）罩染丝瓜的正叶、叶茎、花托。烘托出环境色。颜色要淡，可罩几遍。继续用鹅黄分染花朵。

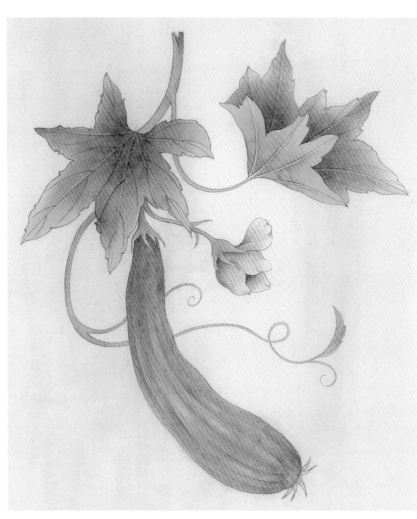

**步骤七**：细节处理，局部叶尖淡胭脂提染。淡三绿罩染反叶、叶茎、花托；藤黄加白提染黄色小花，局部白色；黄色提染丝瓜，增强立体感。

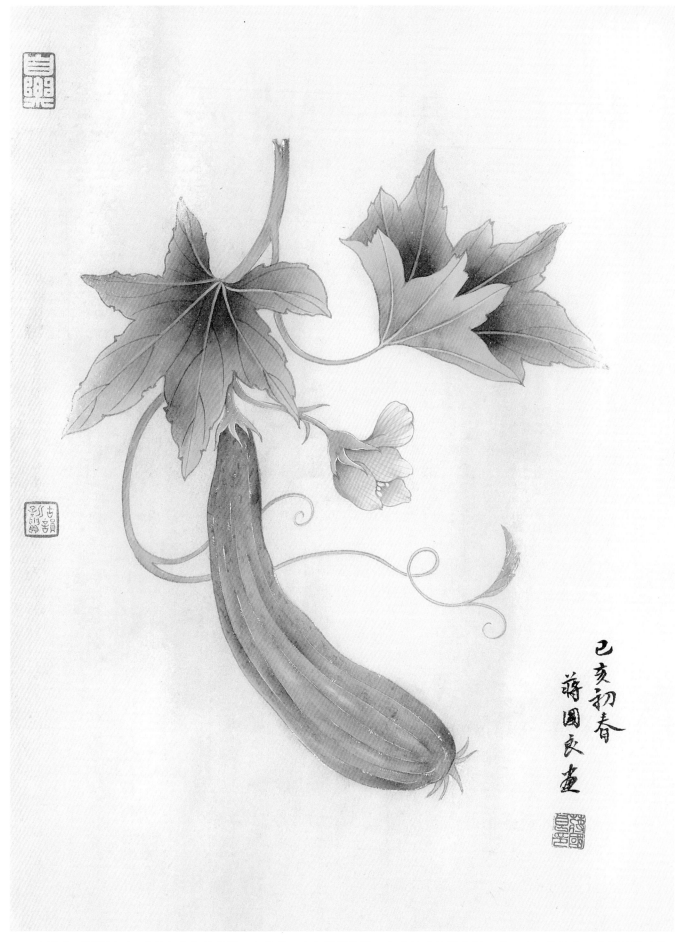

**步骤八**：调整画面，藤黄加白勾勒花丝，点花药。白色局部勒线，点出丝瓜上的小刺，进一步细节处理。背景局部洗染，有虚实变化。作品完成，题款，盖章。

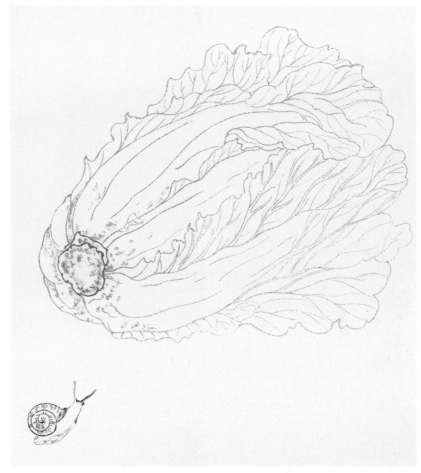

**步骤一**：中墨勾出白菜的叶梗、叶帮、叶茎、叶脉，淡墨点擦出白菜上的一些斑点。中墨勾出蜗牛壳，淡墨勾出蜗牛的身体。注意线型要有轻重和虚实变化。

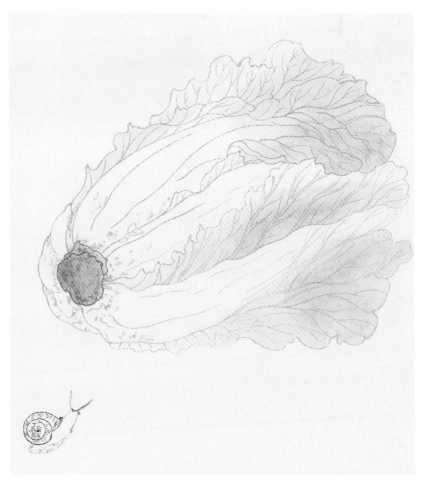

**步骤二**：草绿色（藤黄加少量花青），统染白菜的叶子，染出大效果即可。

一 周 一 画

工 笔 蔬 菜 快 速 入 门

15

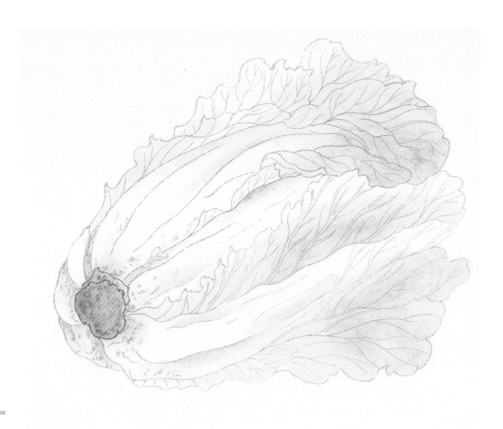

**步骤三：**继续用草绿分染白菜的结构，将菜叶上的纹理结构恰当地表现出来，重点是菜根的分染。

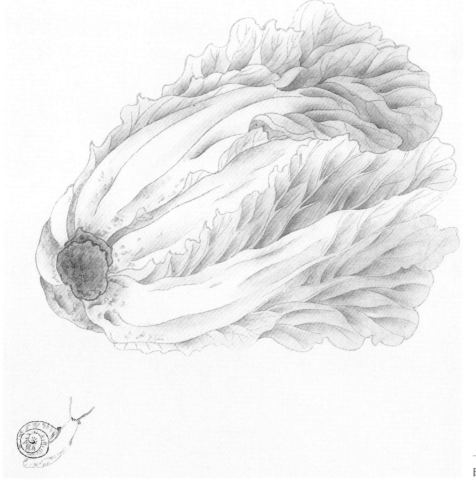

**步骤四：**淡花青分染白菜叶子上筋脉的结构，以及白菜帮子上明暗关系。

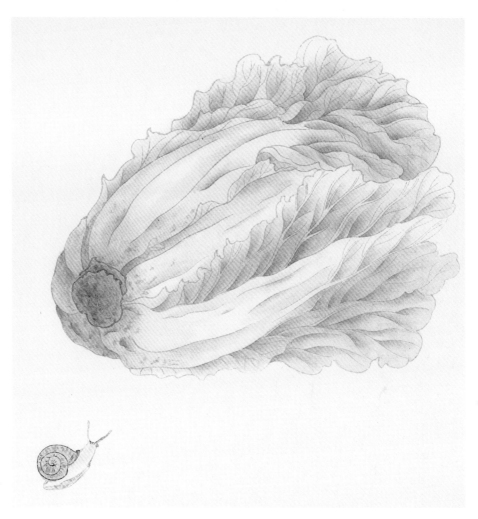

**步骤五：**继续淡花青统染白菜，淡赭色局部罩染，平涂蜗牛壳。

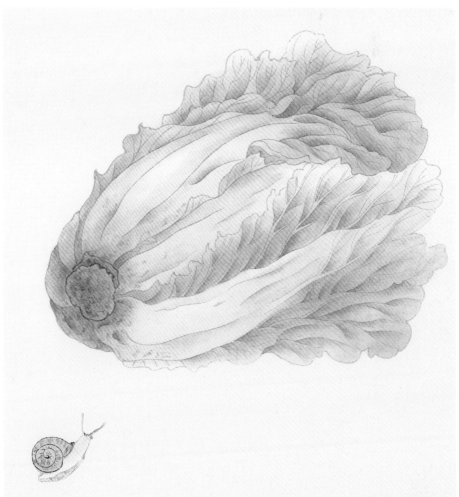

**步骤六：**靠近白菜根部，继续用淡赭色和淡花青分染、统染，增强立体效果。三绿加藤黄提染白菜叶子。

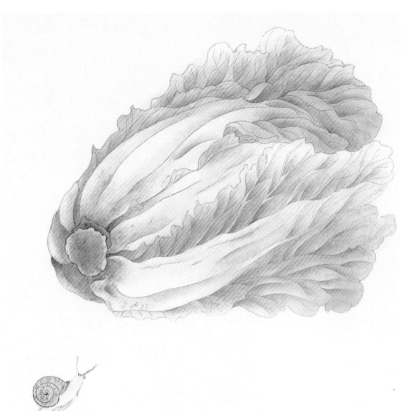

**步骤七：**用白色提亮整个白菜，尤其是白菜帮子上，注意白色不能染厚，淡淡地多染几遍即可。蜗牛的身子也可用白色提染一下。

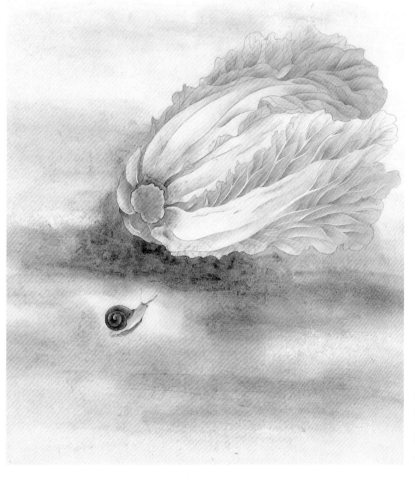

**步骤八：**赭色、淡花青烘托整个环境，靠近白菜的位置颜色较深，注意过渡和色彩变化。藤黄加白，三绿局部提染，白色勾勒叶脉。淡墨分染蜗牛壳，淡黄提染蜗牛身体，局部深色勾染。

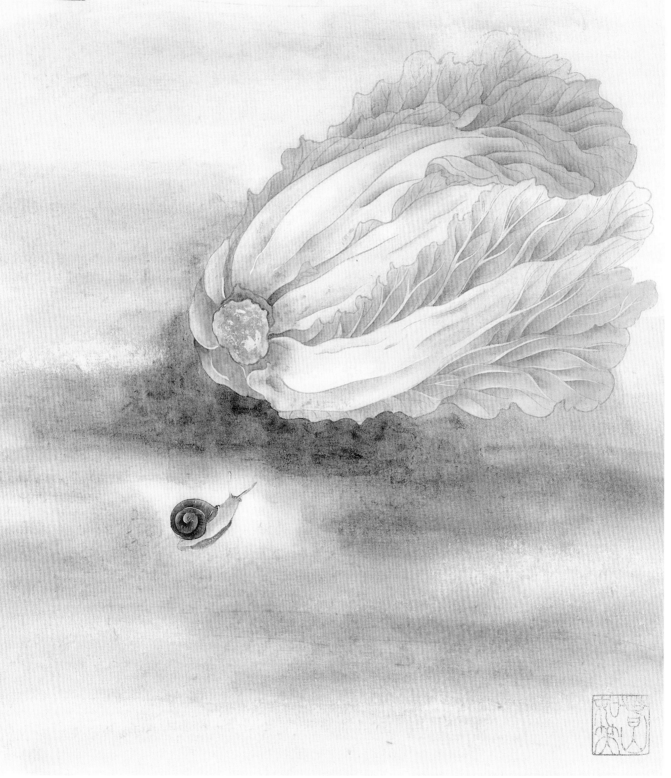

**步骤九：**整理画面，调整叶片、叶茎的深浅关系。局部清水洗染画面，形成虚实变化。作品完成，题款，盖章。

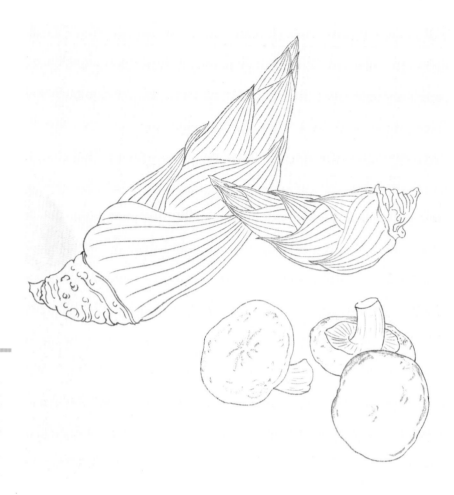

**步骤一**：中墨勾出冬笋的外壳、根部、笋壳的脉络，中墨勾出香菇的轮廓和纹路，淡墨点擦出香菇上的一些斑点。注意线型的虚实变化。

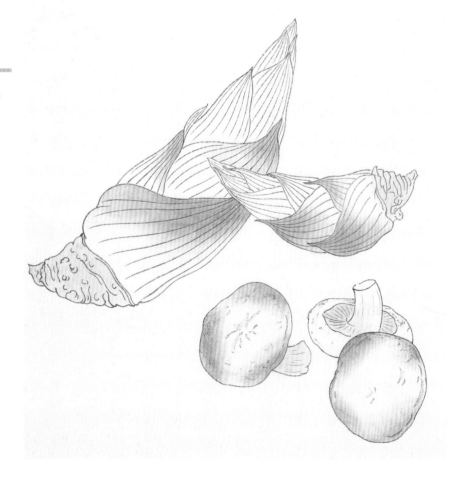

**步骤二**：赭色（朱磦加墨）从尖部往下统染笋壳、香菇边缘，藤黄平涂笋根、局部香菇内侧。

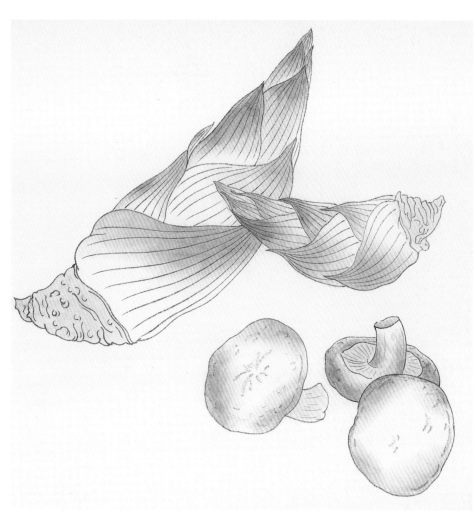

**步骤三**：继续分染冬笋的外壳，从尖部往根部，从香菇四周往中间分染。

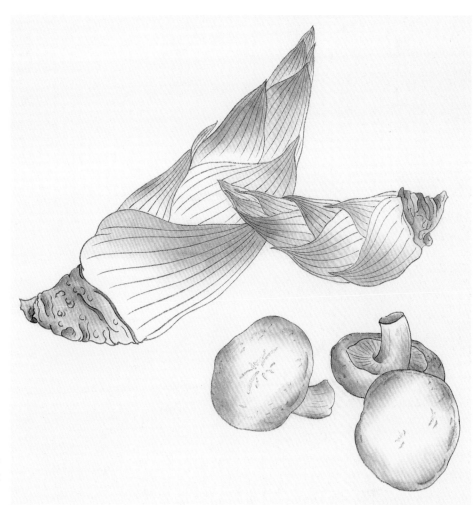

**步骤四**：淡花青分染冬笋的根部，注意加深凹陷处。淡花青继续分染香菇的结构。

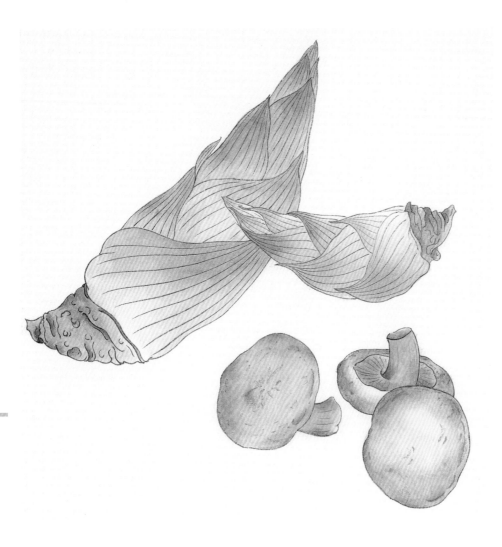

**步骤五：** 鹅黄罩染冬笋根部，罩染香菇里侧和菇蒂。

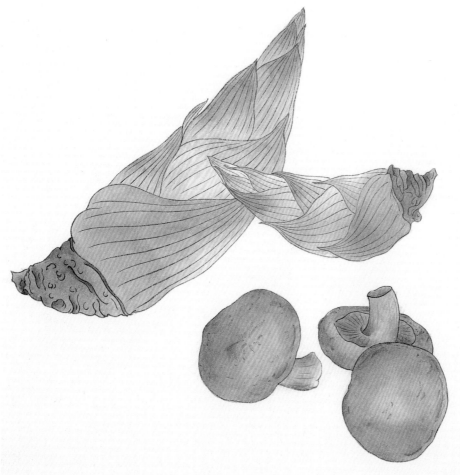

**步骤六：** 淡赭黄罩染整个冬笋外壳和香菇的表面，颜色淡些可多罩几遍。

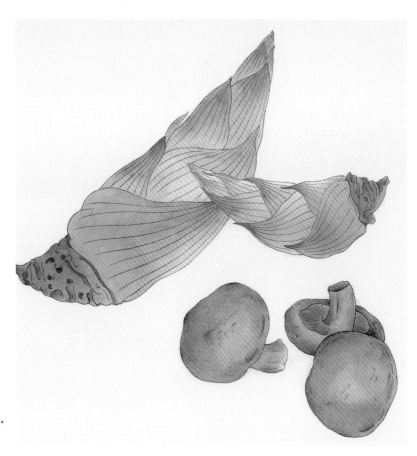

**步骤七：**淡花青继续分染冬笋和香菇的结构，要注意前后关系、虚实变化。

**步骤八：**赭色、花青烘托整个环境，靠近香菇和冬笋的位置颜色较深，要注意过渡和色彩变化。藤黄加白，用淡白色局部提染，

**步骤九：**整理画面，调整事物关系。局部清水洗染画面，白色提亮、点染，形成虚实变化。作品完成，题款，盖章。

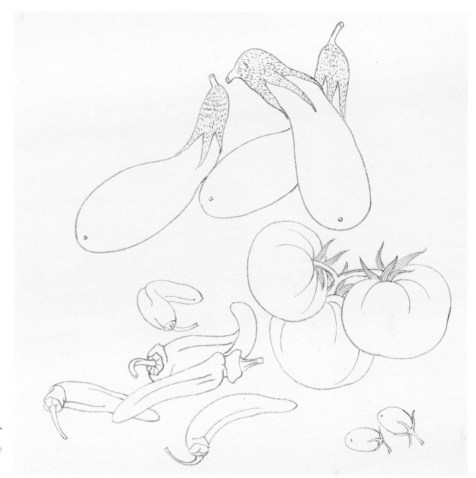

**步骤一：**中墨勾出茄子、西红柿、辣椒的结构。注意线型的虚实变化。茄托上的小刺，用中墨点出。

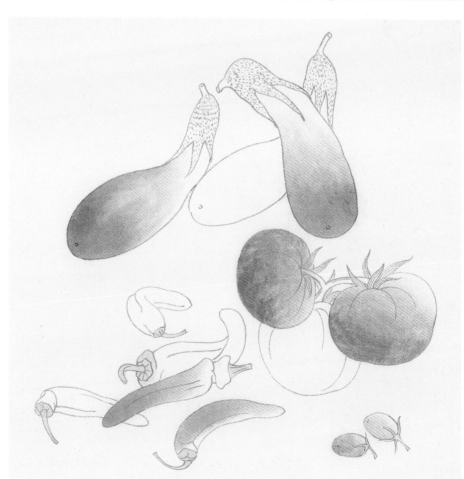

**步骤二：**茄子紫色从粗到细的部位进行分染，西红柿朱磦分染，辣椒曙红分染结构。

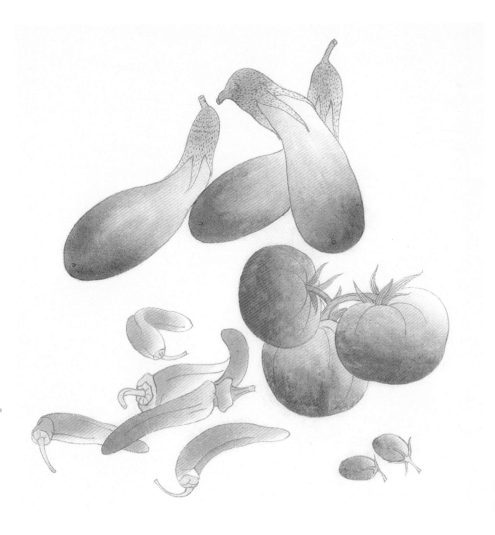

**步骤三**：继续上一步内容完成剩余的茄子、西红柿、辣椒的分染，老绿平涂蔬菜上的果托。

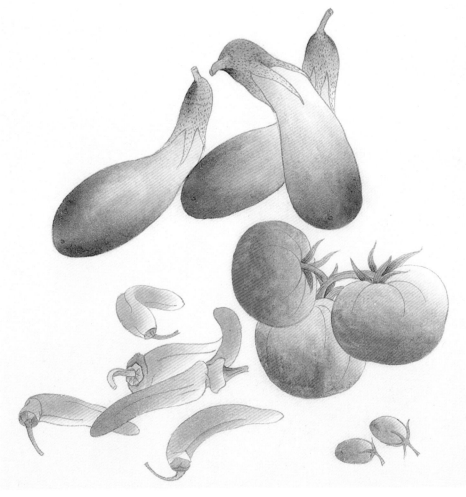

**步骤四**：淡花青分染茄子，大红分染西红柿，深红继续分染辣椒。注意突出主体，要有虚实变化。

**步骤五：**淡花青分染果托的结构，尤其是茄子上果托的凹凸体积感。

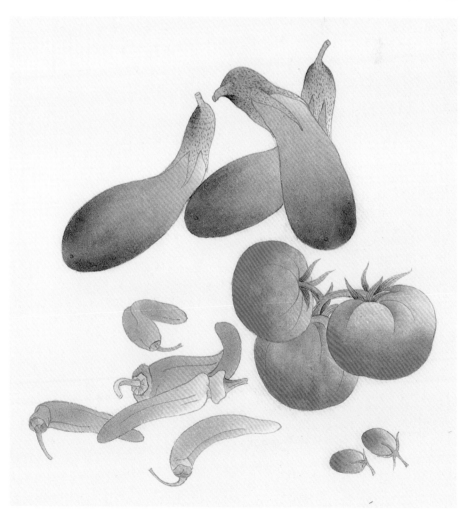

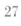

**步骤六：**进一步用紫色统染茄子，大红统染西红柿，深红色统染辣椒，颜色自然过渡。

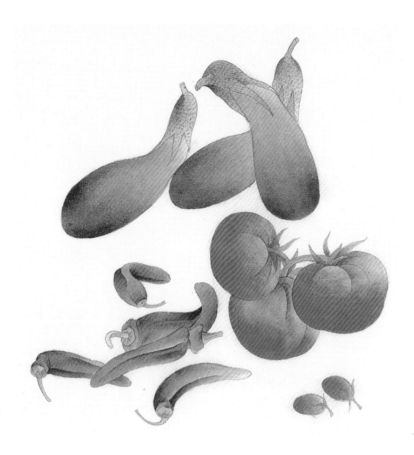

**步骤七：**老绿提染西红柿有点青的部位，进一步罩染其他蔬菜果柄、果托的位置。

**步骤八：**赭色、紫灰色烘托环境，中间深、四周浅，三绿提染果托，大红加白提染西红柿和辣椒的亮部，淡白色提染茄子的亮部。

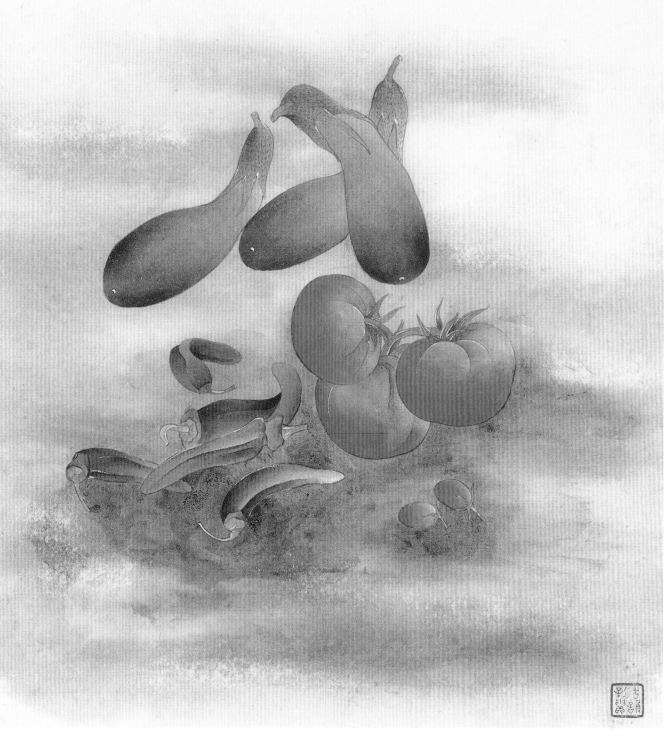

**步骤九：** 整理画面，调整事物关系。局部清水洗染画面，白色提亮，勒线，点染，形成深浅变化。作品完成，题款，盖章。

# ※ **创作示范六** 《青瓜土豆》

**步骤一：**中墨勾出青瓜的轮廓，勾出青瓜上的斑纹，瓜柄墨色干些。土豆墨色淡些勾勒。中墨勾出蝈蝈的结构，细节处交代清楚。

**步骤二：**墨绿色初步统染出青瓜的深浅变化，底部深上部浅。藤黄初步统染出三个土豆的体积感。

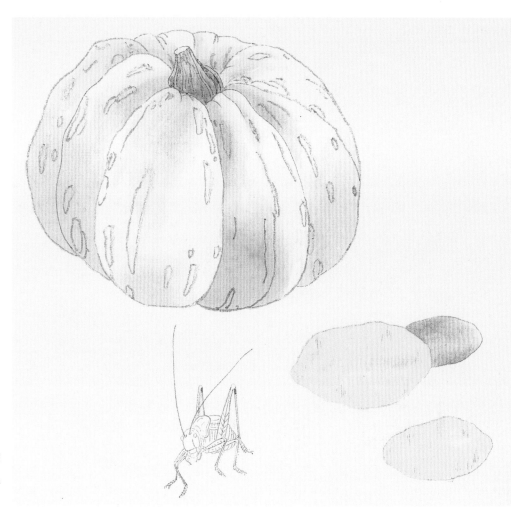

**步骤三：**草绿从青瓜的上部分染，淡赭色分染最里面的土豆，并平涂瓜柄。

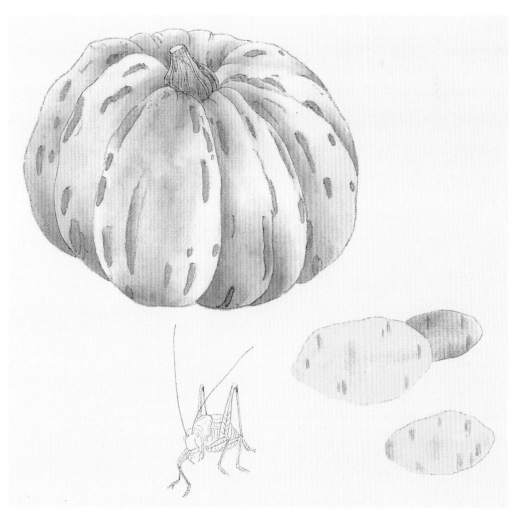

**步骤四：**淡花青分染、填染青瓜，斑纹处注意轻重变化。淡赭色继续分染土豆，形成一定的立体效果。

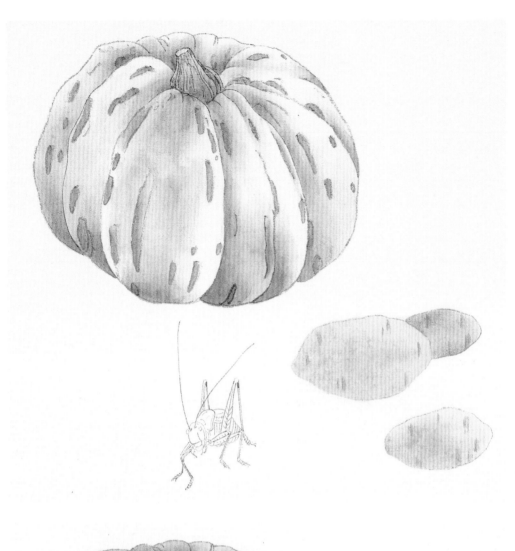

**步骤五：**藤黄平涂土豆，淡花青统染青瓜，进一步加强蔬菜的立体感。

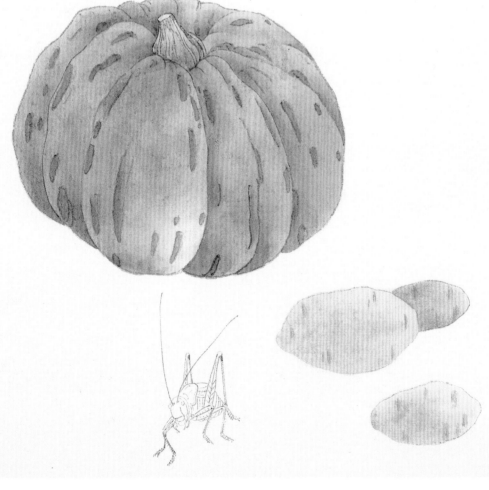

**步骤六：**墨绿罩染青瓜，注意局部亮的部位要留出光感。土豆用赭黄进一步分染深处和上面的结构。

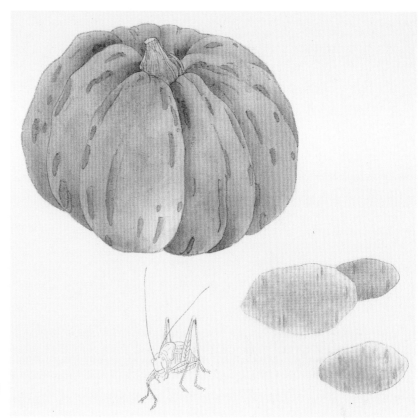

步骤七：淡花青反复分染青瓜，土豆根据需要罩染藤黄，鹅黄分染。

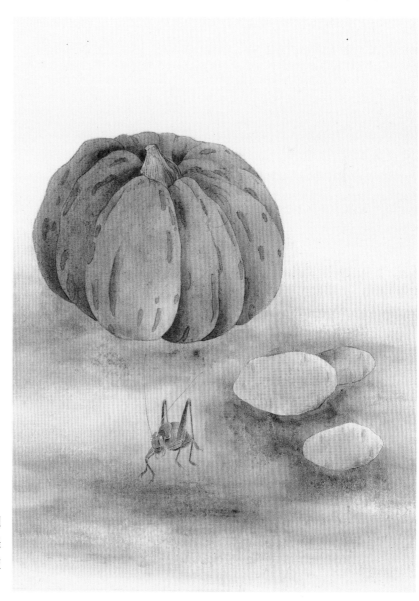

步骤八：淡草绿分染蝈蝈的深浅结构，翅膀位置要淡，肚子可以用胭脂色分染，顺带提染一下翅膀和大腿的局部，结构要清晰。紫灰色烘托背景，空出蔬菜、草虫位置。

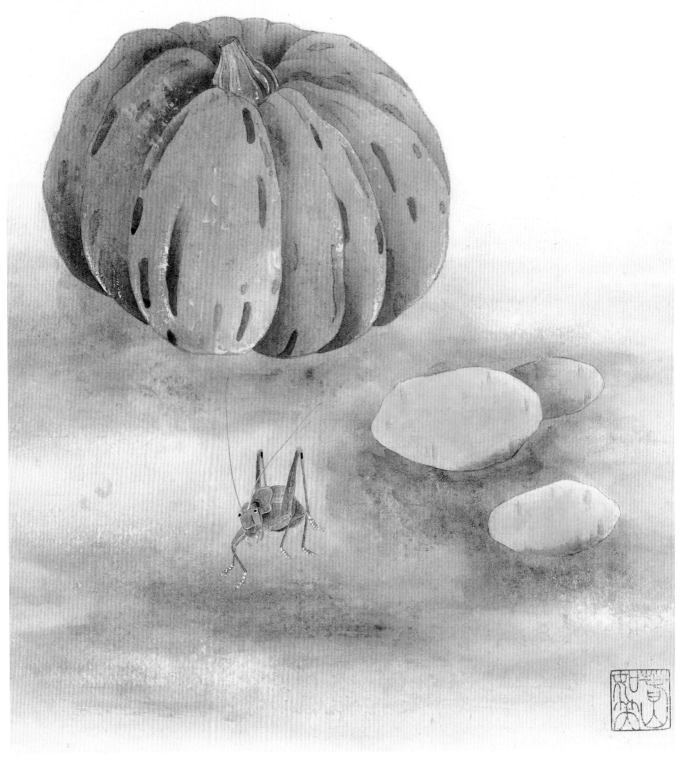

**步骤九**：整理画面，调整事物关系。局部清水洗染画面，白色提亮青瓜、瓜柄。藤黄加白提亮土豆，少量三绿拓印青瓜纹路。白色局部勾勒蝈蝈的外形，点出眼睛和触须。形成虚实变化。作品完成，题款，盖章。

**步骤一：**中墨勾出南瓜的轮廓、银杏果、银杏叶、小萝卜的果和叶。小枝干淡墨细致皴擦，加深结疤处细节。中墨勾出赭色螳螂的结构，细节处要交代清楚。

**步骤二：**赭色初步分染南瓜的结构，藤黄平涂银杏果，草绿分染小萝卜，平涂局部萝卜嫩叶。

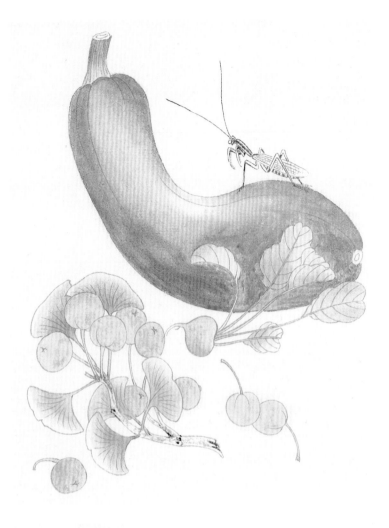

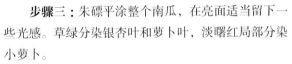

**步骤三：**朱磦平涂整个南瓜，在亮面适当留下一些光感。草绿分染银杏叶和萝卜叶，淡曙红局部分染小萝卜。

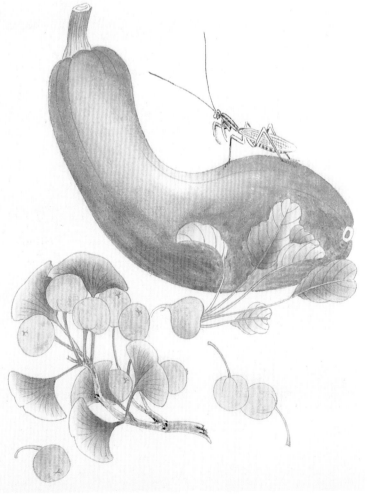

**步骤四：**淡花青分染叶子，淡赭色分染南瓜柄，颜色淡些。

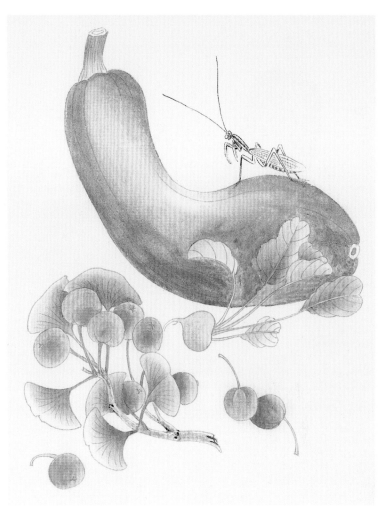

**步骤五**：鹅黄重点分染银杏果的结构，有的一边深一边浅，有的果实中间深两边浅。

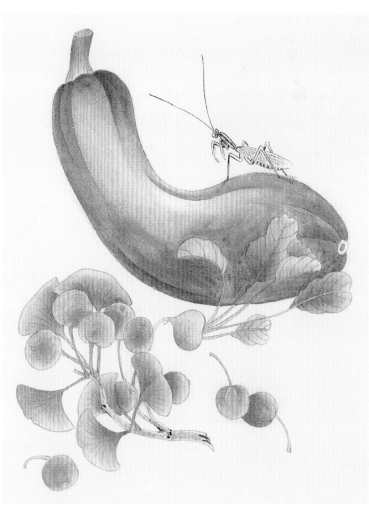

**步骤六**：朱磦罩染南瓜，注意局部亮的位置留出光感。藤黄平涂银杏果实鹅黄分染，注意主次关系。

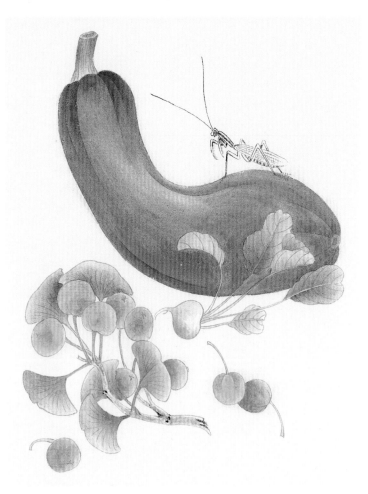

**步骤七：**赭色继续分染南瓜结构，注意凹凸转折处和光面的关系。淡曙红继续提染小萝卜和局部银杏叶的边缘。银杏果继续平涂薄藤黄。

**步骤八：**南瓜平涂淡朱磦，胭脂墨提染深部。藤黄加白提亮南瓜和银杏果的亮部，淡淡的白色提染小萝卜，淡赭色提染小枝干，深墨局部点染。胭脂墨分染螳螂的结构，罩染赭黄色，翅膀边缘要淡。墨青烘托环境色。

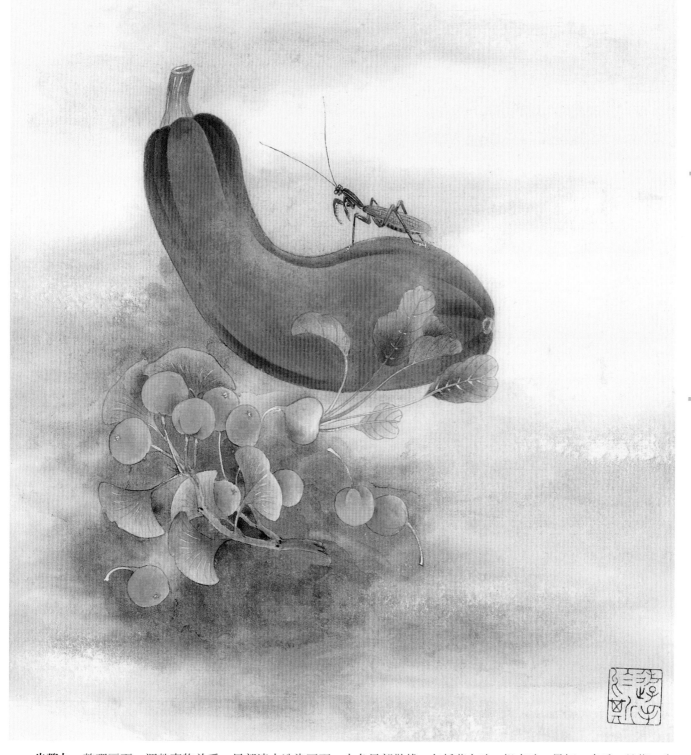

**步骤九**：整理画面，调整事物关系。局部清水洗染画面，白色局部勒线，包括萝卜叶、银杏叶、果柄、南瓜、螳螂，朱磦局部拓印南瓜纹路，增强立体效果，要形成虚实变化。作品完成，题款，盖章。

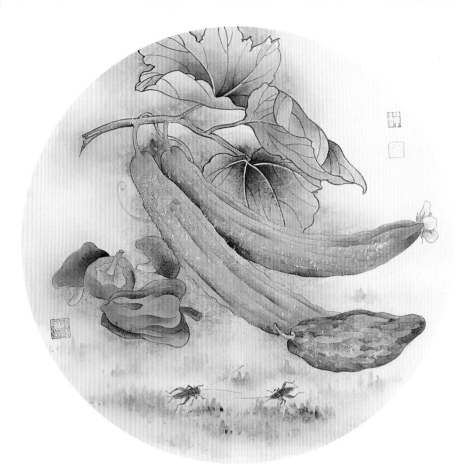

《黄瓜与蟋蟀》 纸本设色

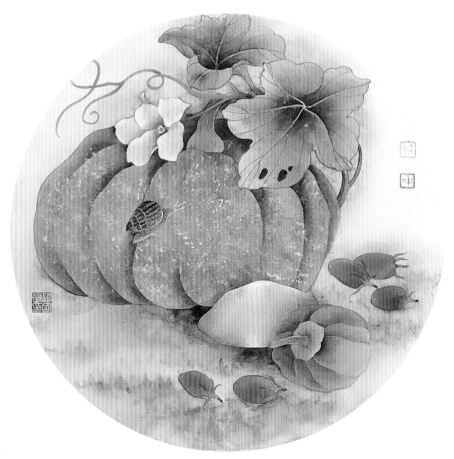

《南瓜与蜗牛》 纸本设色